U0092902

越玩越聰明的

數學
遊戲 6

吳長順 著

三民書局

國家圖書館出版品預行編目資料

越玩越聰明的數學遊戲 6 / 吳長順著.－－初版一刷.－－臺北
市：三民，2019
面；　公分

ISBN 978－957－14－6604－0　(平裝)
1. 數學遊戲

997.6　　　　　　　　　　　　　　　108003738

© 　越玩越聰明的數學遊戲 6

著　作　人	吳長順
責任編輯	郭欣瓚
美術設計	黃顯喬
發　行　人	劉振強
發　行　所	三民書局股份有限公司
	地址　臺北市復興北路386號
	電話　(02)25006600
	郵撥帳號　0009998-5
門　市　部	(復北店) 臺北市復興北路386號
	(重南店) 臺北市重慶南路一段61號
出版日期	初版一刷　2019年5月
編　　號	S 317360

行政院新聞局登記證局版臺業字第○二○○號

有著作權‧不准侵害

ISBN　978-957-14-6604-0　(平裝)

http://www.sanmin.com.tw　三民網路書店
※本書如有缺頁、破損或裝訂錯誤，請寄回本公司更換。

原中文簡體字版《越玩越聰明的數學遊戲2－數學達人》(吳長順著)
由科學出版社於2015年出版，本中文繁體字版經科學出版社
授權獨家在臺灣地區出版、發行、銷售

前 言

PREFACE

　　你有數學恐懼症嗎？據說世界上每五個人就有一個人害怕數學。解答數學題，對他們來說如同火烤一樣的難受，不是不會，而是一接觸這些知識就有了強大的抵觸情緒，從而造成了真的怕數學了。本書就是治療這種病症的良方。

　　現在媒體上各種「達人秀」的真人節目非常流行。你是不是對那些能夠準確解答出各種稀奇古怪問題的達人敬佩不已呢？你不想成為這樣的人嗎？

　　當你翻開手中的這本書，你就會遇到許多引人入勝的「難題」，要順利解答它們，所用的數學知識可能不多也沒那麼高深，但卻需要很強的分析判斷、歸納推理、抽象概括等能力，以及靈活機智的數學思想和方法。

　　數學思想和方法，正是解決數學問題的根本所在，你願不願意成為引人矚目的數學達人呢？

　　本書可謂是一座培養「數學達人」的訓練營，透過那看似「模模糊糊一大片」的各種

趣題，培養你具備獨特的思維，看清楚「清清楚楚一條線」的數學原理。解答數學遊戲題目，要機智，也要理智。透過本書精心挑選的遊戲，一定能夠發現出你眼中獨特的數學規律和精巧方法。

　　成為數學達人，或許不是太久的事。透過練習本書中的題目，填數、拼接、思考、演算，無一不是樂趣和欣喜。這裡絕不是課本的翻版，更不是習題的再造，它是充滿了樂趣的祕密世界，是真正讓人感受數學達人樂趣的快樂天地。

　　本書中，各式各樣的趣題，一定會使大家產生很大的興趣，在興趣中領悟、探索、發現，從而鍛鍊思維能力和創造能力，提高數學學習力。輕鬆動腦動手，快樂伴你左右。

　　由於水平所限，不足之處在所難免，望廣大讀者批評指正。

<div style="text-align: right">

吳長順

2015 年 2 月

</div>

目　次
CONTENTS

一、完美填數

1▶ 填數求和　　　　　　　　　　★☆☆

請在空格內填入適當的數,使每條直線上的 4 個數之和皆為 24。

試一試,你能完成嗎?

提示:先填寫缺少一個數的空格,其它就不難填了。

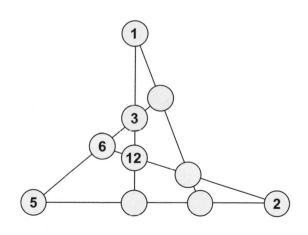

1 ▶ 填數求和 答案

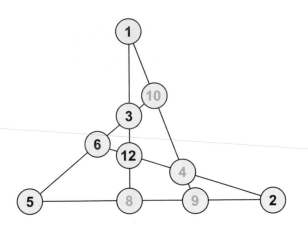

2 橢圓填數　　　　★★☆

圖中 6 個橢圓相互交疊，上面共有 12 個小圓圈。看一看，已填入數字的 4 個圓圈，它們的和為多少呢？對，是 26。請在其餘的圓圈內，填入 8 個不同的數，使每個橢圓上的 4 個數之和皆為 26。

試試看，你能完成嗎？

提示：這個數陣是由數字 1～12 組成。

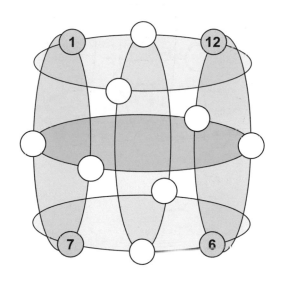

2 橢圓填數 答案

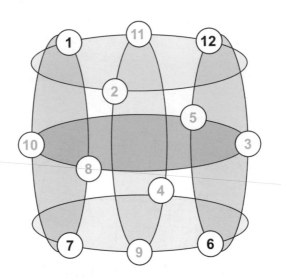

二、神奇圖形

3▶ 七個數字 ★☆☆

請在空格內填入數字 3、4、5、6、7、8、9，使之成為一道正確
的乘法等式。你能夠完成嗎？試一試吧！

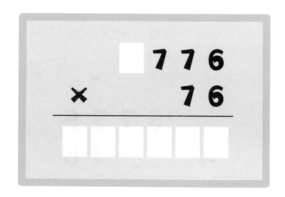

3 ▸ 七個數字 答案

如果只靠猜測，你可能會靠運氣取得成功。但如果能夠根據算式的特點，進行運算，你將大大提高做出此題的速度。不管被乘數的空格內是多少，都可以利用算式中給定的數字，算出積的後四位。

$$□776 × 76 = □□8976$$

剩下的數字只有 3、4、5，根據估算也可以得出算式：

$$
\begin{array}{r}
5776 \\
\times \quad 76 \\
\hline
438976
\end{array}
$$

4 七朵小花 ★☆☆

請將畫有七朵小花圖案的紙片劃分為面積相等、形狀相同的 7 塊。

試試看，你能完成嗎？

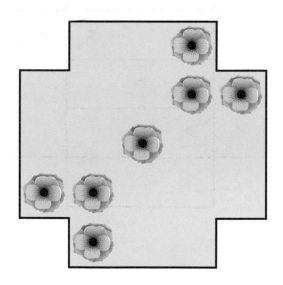

4 七朵小花 答案

5 平移轉換之 I ★★☆

這是一個由 5 塊不同圖形的拼板所拼出的正六邊形。請你複製它

們，並拼出一個正方形。當然，拼圖時拼板只能平移，不得旋轉

或翻轉使用。

試試看，你能完成嗎？

5 平移轉換之 I 答案

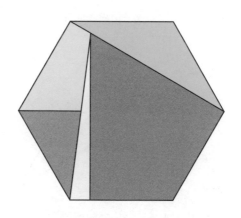

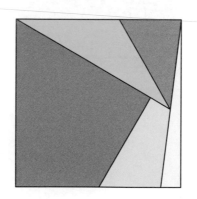

6 ▶ 平移轉換之 2 ★★☆

這是一個由 5 塊不同圖形的拼板所拼出的正六邊形。請你複製它

們，並拼出一個長方形。當然，拼圖時拼板只能平移，不得旋轉

或翻轉使用。

試試看，你能完成嗎？

6 平移轉換之 2 答案

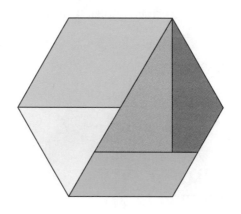

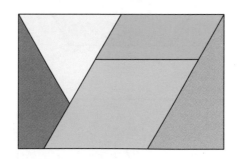

7 鋪地磚 ★★☆

張師傅在裝修房子，他想鋪滿客廳裡的一塊「十」字形地面。

這是用 28 塊鋸齒狀的地磚鋪出來的圖形。中間的部分也想用同

樣的地磚鋪上，且不留空隙，還需要多少塊這樣的地磚？你有辦

法鋪滿嗎？

你來試試吧！

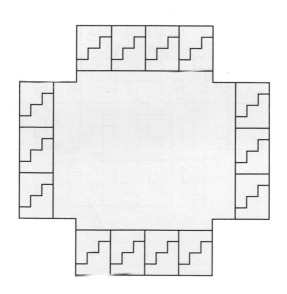

7 鋪地磚 答案

中間空下來的部分，還需要 36 塊這樣的磚才可以鋪滿。

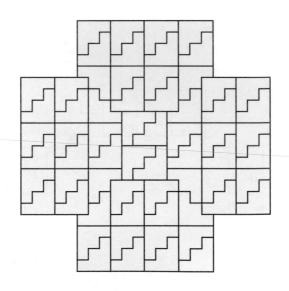

8▶ 七角星 ★★☆

請將 1 ～ 14 填入空格內，使每條直線上的 4 個數之和皆為 30。

試一試，你能找出多少種不同的答案呢？

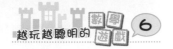
8 ▶ 七角星 答案

共有 72 種不同的基本答案，它可以旋轉、翻轉成為另外的答案。

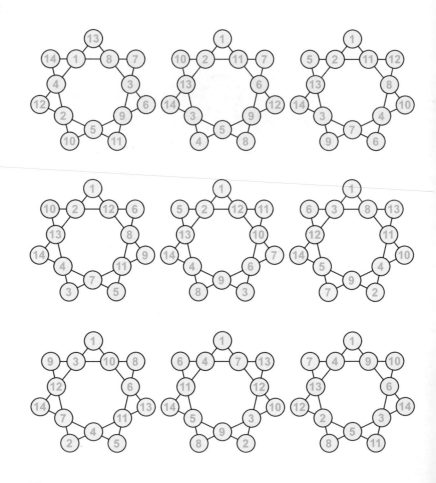

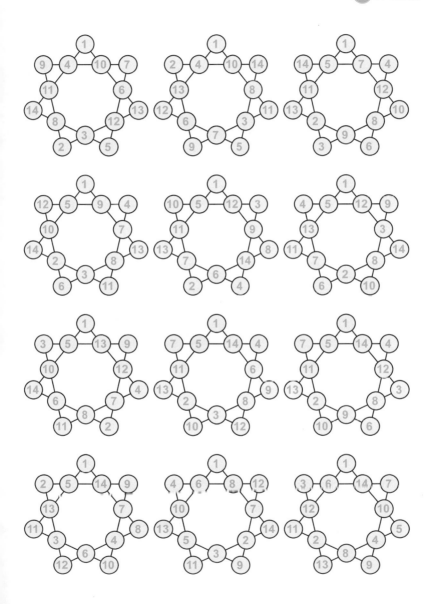

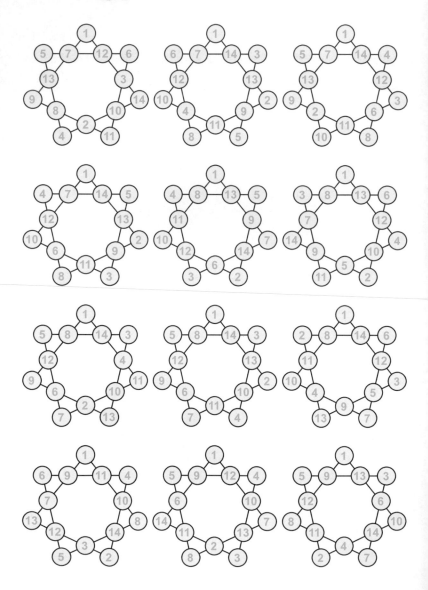

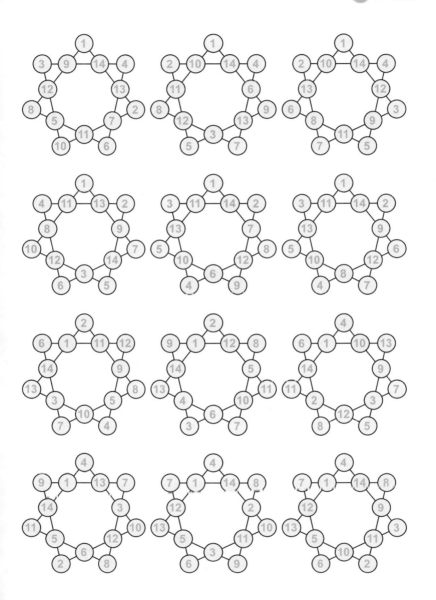

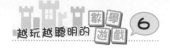

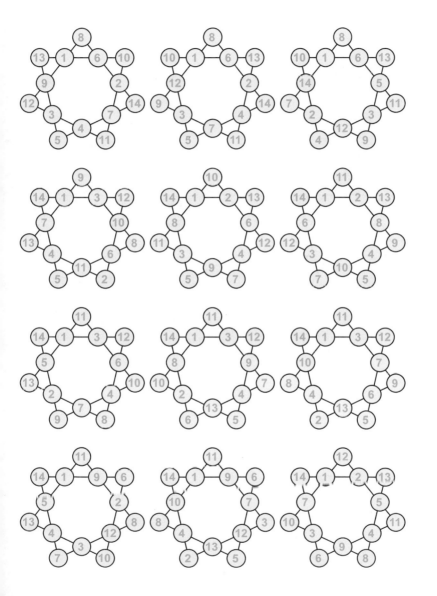

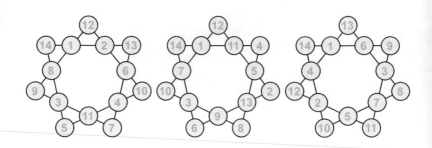

9▶ 七巧數獨 ★★☆

請在空格內填入 1～7，使每直行、橫列及粗黑框線區域內的1～

7都不能重複。

試試看，你能完成嗎？

		1		2		
3			4			5
		6		7		

9▸ 七巧數獨 答案

7	1	2	6	5	3	4
5	4	**1**	3	**2**	7	6
4	6	5	7	3	2	1
3	2	7	**4**	1	6	**5**
6	7	3	1	4	5	2
1	5	**6**	2	**7**	4	3
2	3	4	5	6	1	7

10▶ 七數填空　　　　　　　　　　　　　　★★☆

請將 1、2、3、4、5、6、7 這七個數字，分別填入空格內，使之

成為一道等式。

試試看，你能完成嗎？

提示：答案可以是 18、28、38。

10 ▶ 七數填空 答案

$$36 \times 27 \div 54 = 18$$
$$17 \times 56 \div 34 = 28$$
$$16 \times 57 \div 24 = 38$$
或
$$27 \times 36 \div 54 = 18$$
$$56 \times 17 \div 34 = 28$$
$$57 \times 16 \div 24 = 38$$

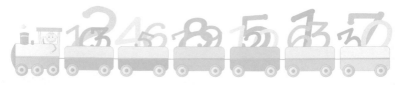

11▸ 偶數趣填 ★☆☆

請將數字 2、4、6、8 分別填入空格一次，使之成為相等的算式。

$22112 \div \square = \square\ 7\ \square\ \square$

11 偶數趣填 答案

由乘法是除法的逆運算思考，從個位的數字推測，不難看出有 $2\times 6 = 12$ 和 $4\times 8 = 32$ 兩種可能，故一位數的除數有可能是 2、4、6、8 中的任何一個。

這個一位數如果為 2，很顯然答案為 11056，而要想使空格內填入給定的數字，要統籌安排。從極值考慮，不能為 2，那麼能不能為 8 呢？通過驗算不難發現，它就是要求出的答案。

$$22112 \div 8 = 2764$$

12 拼「馬」 ★☆☆

將這 4 個相等的三角形拼成正方形後，中間要出現一匹馬的剪影。你知道怎麼樣拼嗎？

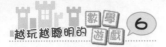

12▶ 拼「馬」 答案

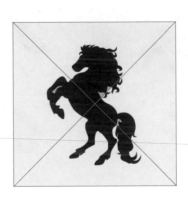

13▶ 拼方成字母　　　　　　　　　　★☆☆

這是一個由4塊不同圖形所拼出的三角形，請你將它們複製，並用來拼出一個含有字母的正方形。

試試看，你能完成嗎？

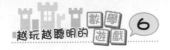

13 拼方成字母 答案

拼成含有字母「K」的正方形。

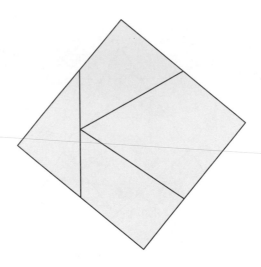

14 明察秋毫 ★☆☆

請你觀察這個十二角星，你知道它是由下面哪一個六角形拼成的嗎？

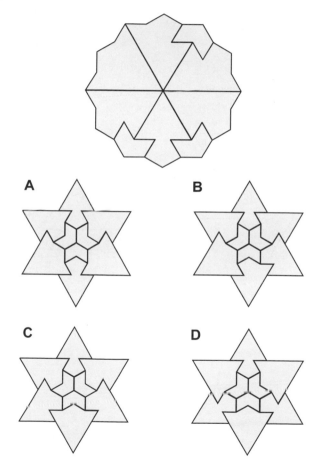

A

B

C

D

14 ▶ 明察秋毫 答案

不翻轉任何一塊，可得它是由 C 剪拼成的。

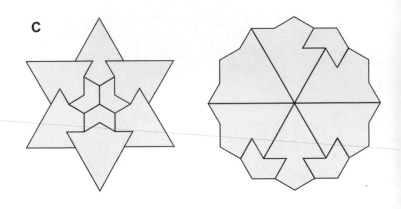

15 **拼圖考眼力** ★☆☆

A 和 B 是兩組很相似的拼板，它們互為翻轉圖形。如果想拼成
圖中下方這個圖形，用到 A 和 B 哪種拼板多？

如果說你沒有把握，那你可以用塗色的形式，慢慢完成。試試
吧！

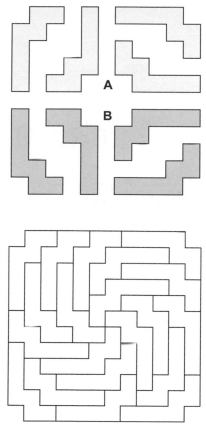

15 拼圖考眼力 答案

你的第一反應可能是一樣多，那就錯了，其實 B 種拼板用的比較多。

需用 A 種拼板 8 塊，B 種拼板 12 塊。

16▶ 拼六邊形　　　　　　　　　　　★☆☆

讀了《小蝌蚪找媽媽》後，劉老師帶著孩子們玩起了剪小蝌蚪的手工遊戲。

教數學的張老師看到他們玩得非常開心，就說：「大家剪出的『小蝌蚪』真好看。我們也用它們玩個拼六邊形的遊戲吧！」大家高興地叫起來。張老師接著在黑板上畫出圖案，說：「請用 A 中的 2 塊『小蝌蚪』圖片，拼出一個六邊形。如果你能夠順利完成，那請你用 B 中的 3 塊『小蝌蚪』圖片，拼出一個六邊形。真的難不倒你的話，你也將 C 中的 4 塊『小蝌蚪』圖片，拼出一個六邊形吧。」

張老師的話讓大家興奮不已。沒有想到這小小「蝌蚪」圖片的作用有這麼大呢。試一試，你能完成嗎？

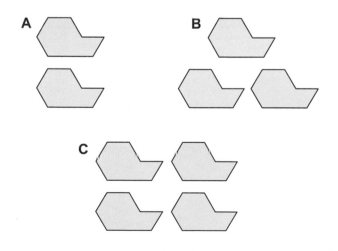

16 拼六邊形 答案

如果一提到六邊形，你腦中只有正六邊形一種選擇，那你就很難完成了。

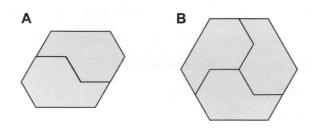

17 冰山一角 ★★☆

媽媽與娜娜玩「冰山一角」的剪紙遊戲。

媽媽拿出一個「冰山一角」的圖形，讓娜娜剪成形狀相同、面積相等的 4 塊。娜娜不愧是剪圖高手，很快就完成了。

你來試試，能順利完成嗎？

17 冰山一角 答案

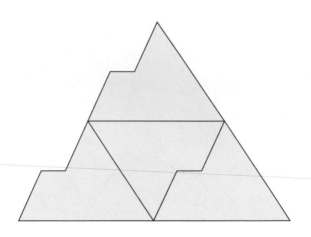

四、巧填趣分

18 趣填 90　　　　　　　　　　★☆☆

請在圖中的正六邊形空格內，填入適當的數，使每個 90 周圍的 4 個數之和皆為 90。

試試看，你能根據給定的數，很快推理出來嗎？

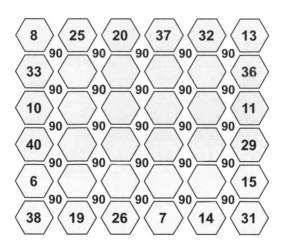

18► 趣填 90 答案

從每個角落的「三缺一」開始，就不難推測出答案。

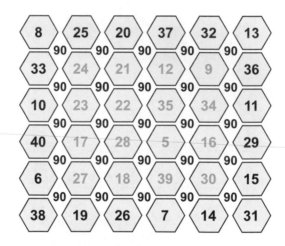

19▶ 趣味填數之 I ★☆☆

下面的算式中，1、3、5、7、9五個奇數數字倒序排列。請你將2、
4、6、8順次填入空格內，使之成為一道等式。

試試看，你能完成嗎？

19 ▶ 趣味填數之 1 答案

題目中已經說明了「順次填入」，照做即可。

驗算：

$$972 \times 54 \times 36 = 1889568$$

$$18^5 = 1889568$$

20 ▶ 仍舊相等 ★☆☆

這個數陣中，每直行、橫列、對角線上的數之和為 18。

請你去掉其中的 4 個數，使剩下的每直行、橫列、對角線上的數之和皆相等。

你能很快將這些數劃掉嗎？

7	5	2	4
3	2	6	7
7	7	3	1
1	4	7	6

20▶ 仍舊相等 答案

通過觀察你會發現，這個數陣中的每直行、橫列、對角線上的 4
個數中都有數字 7 出現。只需要每直行、橫列、對角線上的 7 去
掉（注意仍然有一個 7 是要保留的），留下的就是符合要求的答
案了。

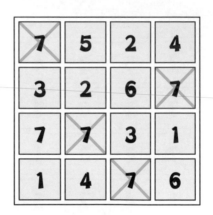

21▶ 趣味劃數　　　　　　　　　　　　　★★☆

請將這個數陣中的 4 個數劃掉，使剩下的數有這樣的規律：每直行、橫列、對角線上的數之和皆相等。當然，你劃掉的 4 個數之和也與它們相等。

你能很快將這些數劃掉嗎？

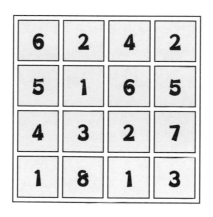

21 趣味劃數 答案

求出格內數的總和：$(6 + 2 + 4 + 2) + (5 + 1 + 6 + 5)$

$+ (4 + 3 + 2 + 7) + (1 + 8 + 1 + 3) = 60$

$$60 \div 5 = 12$$

12 是需要劃去的 4 個數之和，也是劃掉後每直行、橫列、對角線上的數之和，而兩條對角線上的數之和，恰好是 12，故需要劃的數不在對角線上。

從最上面一列來看，需要去掉的 $(6 + 2 + 4 + 2) - 12 = 2$，而要去掉的 2 又不在對角線上，故去掉的是最上面左起第二個數 2。

再來看橫列第二列：這兩個 5 都不在對角線上，都有可能去掉。沒有辦法確定的先不處理。

再來看第三列：需要去掉的是 4 和 7 中的一個，而這一列應該去掉 4。

最下面的一列，應該去掉而不在對角線上的 1 只有左起第三個的 1。

現在再來解決第二列兩個 5 的問題，從左起第一直行考慮，它們的和是 $6 + 5 + 4 + 1 = 16$，從剛才的分析中知道去掉的是 4，保留的是這個 5，那最右邊的 5 就是要去掉的。

最後驗證一下。符合題目要求。

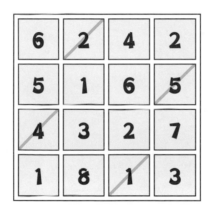

22 分魚　　　　　　　　★☆☆

在一塊「貓頭」形狀的紙片上，畫著五條魚的圖案。請你將這個圖形劃分為形狀相同、面積相等的 5 塊，每塊要有一條完整的魚喔！

試試看，這你能劃分成功嗎？

22 分魚 答案

23▶ 趣添數字　　　　　　　　　　★★☆

這是一道什麼算式？

它不是等式，但如果給算式添入數字 1、2、3、4 各一次，就能組成一道等式。你能完成嗎？

23▶ 趣添數字 答案

$$571 \times 57 = 32547$$

24 趣數 689　　　　　★★☆

689 是一個有趣的三位數，如果你寫在一張紙上，將它旋轉 180 度，看到的仍是三位數 689。

請在數字鏈「12345678」中，添入＋、－、×、÷ 運算符號各一次，使它們組成答案為 689 的算式。

下面給出一種答案。想想看，你能找出另外的答案嗎？

提示：四種運算符號各使用一次，且算式中不使用括號。

$$12 \times 345 \div 6 + 7 - 8 = 689$$

12345678 ＝ 689

24 趣數 689 答案

由於題目要求這四種運算符號只能用一次且不能有括號，所以你需要考慮一下除號的位置，因為除號的位置會決定算式能不能得到整數。以這為前提，再用其他的數字來拼湊、調整最後的算式。通過試驗，可以得到以下的算式：

$$12 \div 3 \times 4 - 5 + 678 = 689$$

$$\times \quad \div \quad - $$
$$1 2 3 4 5 6 7 8 = 689$$
$$+$$

25 趣組算式 ★★☆

還記得小時候玩的擺數字卡片的遊戲吧，幾張數字卡片看似平常，透過不同位置的擺放，出現了一道道的算式。這裡我們也來玩一把。

這是一道極為奇特的算式，保證你會為它驚喜不已。

來看看這道算式：

$$6 \times 84 \times 99 = 49896$$

看似一般的算式，如果你能夠發現它的積與乘數、被乘數中，同時出現了 4、6、8、9、9 五個相同的數字，你只算完成了一半。請你利用剛剛出現的五個數字，填寫出具有這一規律的等式。

試試看，你能完成嗎？

25▶ 趣組算式 答案

根據算式的特點，可以算出所有兩個一位數的可能。

$$4 \times 6 = 24$$

$$4 \times 8 = 32$$

$$4 \times 9 = 36$$

$$6 \times 8 = 48$$

$$6 \times 9 = 54$$

$$8 \times 9 = 72$$

$$9 \times 9 = 81$$

通過試驗，根據「知道積和其中一個數，求另一個數」，就不難
找出它們的答案了。

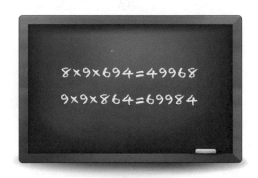

26 趣味拼板之 I ★★☆

這裡有 5 塊拼板，請你用卡片紙複製，並利用這 5 塊拼出一個三角形。如果能夠成功，那麼請再試著拼出一個正六邊形。

你來分別試試看，能夠成功嗎？

26▶ 趣味拼板之 1 答案

27 趣味拼板之 2 　　　　　　　　　　★★☆

這裡有 5 塊拼板，請你用卡片紙複製，並利用它們拼出一個矩形。

如果能夠成功，那麼請再試著拼出一個正六邊形。

你來分別試試看，能夠成功嗎？

27 ▶ 趣味拼板之 2 （答案）

28 趣味拼板之 3 ★★★

這是一個非常好玩的「蝴蝶結」八邊形拼圖遊戲。請你將正方形按上面的線剪開，巧妙放入下方帶有「蝴蝶結」的正八邊形。動手試一試吧！

越玩越聰明的 數學 遊戲 6

28▶ 趣味拼板之 3 答案

29 趣味填數之 2 ★★★

請你利用數字 0～9，組成 5 個兩位數的偶數，使之與加減乘除
組成答案為 100、200、300、400、500、600 的正確算式。
你能完成嗎？

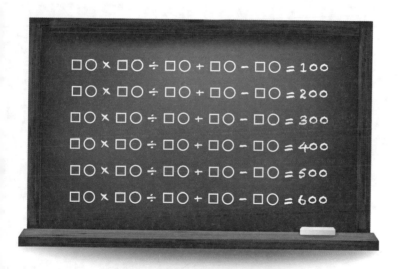

$$\square\bigcirc \times \square\bigcirc \div \square\bigcirc + \square\bigcirc - \square\bigcirc = 100$$
$$\square\bigcirc \times \square\bigcirc \div \square\bigcirc + \square\bigcirc - \square\bigcirc = 200$$
$$\square\bigcirc \times \square\bigcirc \div \square\bigcirc + \square\bigcirc - \square\bigcirc = 300$$
$$\square\bigcirc \times \square\bigcirc \div \square\bigcirc + \square\bigcirc - \square\bigcirc = 400$$
$$\square\bigcirc \times \square\bigcirc \div \square\bigcirc + \square\bigcirc - \square\bigcirc = 500$$
$$\square\bigcirc \times \square\bigcirc \div \square\bigcirc + \square\bigcirc - \square\bigcirc = 600$$

29▶ 趣味填數之 2 答案

顯然，算式中的方框格內填入 1、3、5、7、9，圓圈格內填入 2、4、6、8、0。

```
32×56÷14+70-98=100        32×94÷16+70-58=200
32×58÷16+74-90=100        36×92÷18+70-54=200
32×74÷16+50-98=100        34×96÷12+78-50=300
36×52÷78+90-14=100        56×78÷12+30-94=300
36×72÷18+50-94=100        54×96÷12+38-70=400
54×96÷72+38-10=100        56×92÷14+70-38=400
72×96÷54+10-38=100        72×96÷18+50-34=400
58×72÷36+94-10=200        58×96÷12+70-34=500
32×78÷16+94-50=200        78×96÷12+30-54=600
```

30▶ 趣味填數之 3 ★★★

請在下面的空格內，填入連續數字 2、3、4、5，使之成為相等的算式。

$$88 \times \square = \square\square\square$$

你可能會根據估算或從個位數上的數字考慮，很快找到答案：

$$88 \times 4 = 352$$

下面請你完成較難些的題目，請在 A 式中填入數字 1～8，B 式中填入數字 2～9，使它們分別成為相等的算式。

提示：三位的因數都是由奇數的數字組成，且十位的數字都是 3，
　　　另外四格內分別填入 1、5、7、9。A 式中，積的個位數
　　　字為 8，B 式中，積的萬位數字為 8。

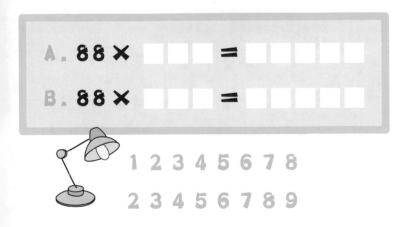

30▶ 趣味填數之 3 答案

根據題目的提示，可以知道以下信息：

A. $88 \times \square 31 = \square\square\square\square 8$

B. $88 \times 93\square = 8\square\square\square\square$

然後將乘數中的兩個數字5和7通過試填，不難找出它們的答案。

$$A. 88 \times 531 = 46728$$

$$B. 88 \times 937 = 82456$$

1 2 3 4 5 6 7 8

2 3 4 5 6 7 8 9

五、趣味轉化

31▶ 神奇五環　　　　　　　　　　★☆☆

這是一個用 1～15 組成的五環數陣。每個圓環上的 4 個數之和皆為 32。下圖是這類數陣中四數之和最小的一種。你用倒著填的方式試試看，也就是圓環內填 1 的位置改填 15，填 2 的位置改填 14，依此類推，看看它們形成的數陣是否也是每個圓環上 4 個數之和皆相等。

好了，來看下面這樣填好的數陣：

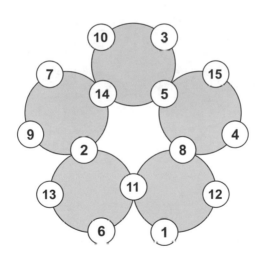

每個圓環上的 4 個數之和還是 32。

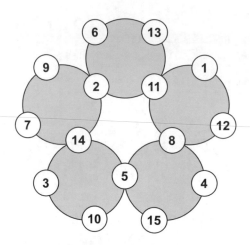

在這個數環的基礎上，每個數各加上一個指數 2，它們仍然保持每個圓環上 4 個平方數的和相等。你能算出每個圓環上的 4 個平方數的和是多少嗎？

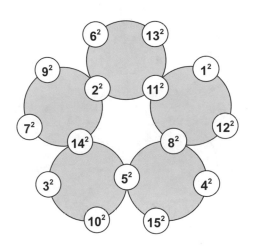

31 神奇五環 答案

加上指數 2，形成平方數後，每個圓環上 4 個數的和為 330。

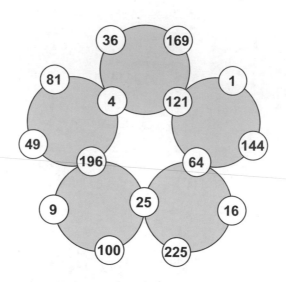

32 神奇的填數　　　　　　　　　★☆☆

請在空格內填入適當的數字，使之成為相等的算式。

試試看，你能夠找出多少不同的算式呢？

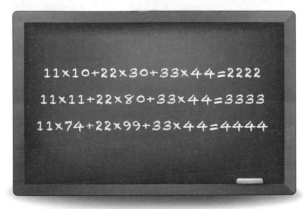

例如，

$$11 \times 10 + 22 \times 30 + 33 \times 44 = 2222$$
$$11 \times 11 + 22 \times 80 + 33 \times 44 = 3333$$
$$11 \times 74 + 22 \times 99 + 33 \times 44 = 4444$$

你能找出其他的填法嗎？

32 神奇的填數 答案

根據題目給的範例，你可以推測，將乘以 11 的數增加「2」，就應該將乘以 22 的數減少「1」，原來的算式仍舊成為等式。

以答案為 2222 的算式為例：

$$11 \times 10 + 22 \times 30 + 33 \times 44 = 2222$$

$$11 \times (10 + 2) + 22 \times (30 - 1) + 33 \times 44 = 2222$$

$$11 \times 12 + 22 \times 29 + 33 \times 44 = 2222$$

驗證之後，果然如此。繼續這樣加加減減，都能夠形成等式。

$$11 \times 14 + 22 \times 28 + 33 \times 44 = 2222$$

$$11 \times 16 + 22 \times 27 + 33 \times 44 = 2222$$

$$11 \times 18 + 22 \times 26 + 33 \times 44 = 2222$$

$$11 \times 20 + 22 \times 25 + 33 \times 44 = 2222$$

$$11 \times 22 + 22 \times 24 + 33 \times 44 = 2222$$

$$11 \times 24 + 22 \times 23 + 33 \times 44 = 2222$$

$$11 \times 26 + 22 \times 22 + 33 \times 44 = 2222$$

$$11 \times 28 + 22 \times 21 + 33 \times 44 = 2222$$

$$11 \times 30 + 22 \times 20 + 33 \times 44 = 2222$$

$$11 \times 32 + 22 \times 19 + 33 \times 44 = 2222$$

$$\vdots$$

$$11 \times 50 + 22 \times 10 + 33 \times 44 = 2222$$

同樣的道理，3333 的等式如下：

$$11 \times 13 + 22 \times 79 + 33 \times 44 = 3333$$

$$11 \times 15 + 22 \times 78 + 33 \times 44 = 3333$$

$$11 \times 17 + 22 \times 77 + 33 \times 44 = 3333$$

$$11 \times 19 + 22 \times 76 + 33 \times 44 = 3333$$

$$11 \times 21 + 22 \times 75 + 33 \times 44 = 3333$$

$$11 \times 23 + 22 \times 74 + 33 \times 44 = 3333$$

$$11 \times 25 + 22 \times 73 + 33 \times 44 = 3333$$

$$11 \times 27 + 22 \times 72 + 33 \times 44 = 3333$$

$$11 \times 29 + 22 \times 71 + 33 \times 44 = 3333$$

$$11 \times 31 + 22 \times 70 + 33 \times 44 = 3333$$

$$11 \times 33 + 22 \times 69 + 33 \times 44 = 3333$$

$$\vdots$$

$$11 \times 99 + 22 \times 36 + 33 \times 44 = 3333$$

4444 的等式也是如此：

$$11 \times 76 + 22 \times 98 + 33 \times 44 = 4444$$

$$11 \times 78 + 22 \times 97 + 33 \times 44 = 4444$$

$$11 \times 80 + 22 \times 96 + 33 \times 44 = 4444$$

$$11 \times 82 + 22 \times 95 + 33 \times 44 = 4444$$

$$11 \times 84 + 22 \times 94 + 33 \times 44 = 4444$$

$$11 \times 86 + 22 \times 93 + 33 \times 44 = 4444$$

$$11 \times 88 + 22 \times 92 + 33 \times 44 = 4444$$

$$11 \times 90 + 22 \times 91 + 33 \times 44 = 4444$$

$$11 \times 92 + 22 \times 90 + 33 \times 44 = 4444$$

$$11 \times 94 + 22 \times 89 + 33 \times 44 = 4444$$

$$11 \times 96 + 22 \times 88 + 33 \times 44 = 4444$$

$$11 \times 98 + 22 \times 87 + 33 \times 44 = 4444$$

33 神奇算式之 I ★☆☆

請你用 1、2、3、4 這四個數字，換下算式中的國字，使之成為
4 道神奇的算式。你能完成嗎？

神奇 57×9=11313

算式 57×9=31113

神奇 59×9=11331

算式 59×9=31131

33 神奇算式之I 答案

因為除法是乘法的逆運算，知道了積和一個因數，不難找到另一
個數。

「神奇」表示 12，「算式」表示 34。

$$1257×9=11313$$
$$3457×9=31113$$
$$1259×9=11331$$
$$3459×9=31131$$

34 神奇算式之 2 ★★☆

下面4道等式，原本都是由0～9十個數字組成的。請找出算式
中出現的「神奇」、「算式」表示的兩位數各是多少時，這些等
式能夠成立？

26 × 神奇 ÷ 算式 + 84 = 97

48 × 神奇 ÷ 算式 + 72 = 96

62 × 神奇 ÷ 算式 + 48 = 79

84 × 神奇 ÷ 算式 + 27 = 69

34 神奇算式之 2 答案

可以這樣想，先看看算式中缺少哪些數字，顯然，算式中給出了 2、4、6、7、8、9 六個數字，0～9 十個數字中缺少了 0、1、3、5。如第一道算式：

$$26 \times 神奇 \div 算式 + 84 = 97$$

$$26 \times 神奇 \div 算式 = 97 - 84 = 13$$

$$26 \times 神奇 \div 算式 = 13$$

相當於將 26 縮小 ½，也就是將 0、1、3、5 組成一個 15 和 30，就有可能滿足題目的要求了。

如此按圖索驥，就不難找出原來的算式了。

$$26 \times 15 \div 30 + 84 = 97$$

$$48 \times 15 \div 30 + 72 = 96$$

$$62 \times 15 \div 30 + 48 = 79$$

$$84 \times 15 \div 30 + 27 = 69$$

35▶ 神奇的八位數　　★★☆

34695936 是一個神奇的八位數，之所以這樣說，是因為它在乘法算式中有著特殊的地位。

我們可以用上數字 1、2、3、4、5、6、7、8、9，分別組成四位數、三位數和兩位數，使它們的乘積為「34695936」。例如：

$$5476 \times 198 \times 32 = 34695936$$

看，有趣吧！

更為奇特的是，它還可以用一個數字及由該數字組成的數之乘積表示，你知道這個數字是多少嗎？

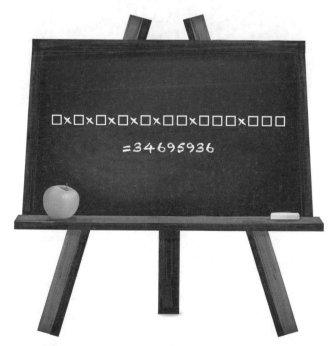

35▶ 神奇的八位數 答案

這個數字是 2。

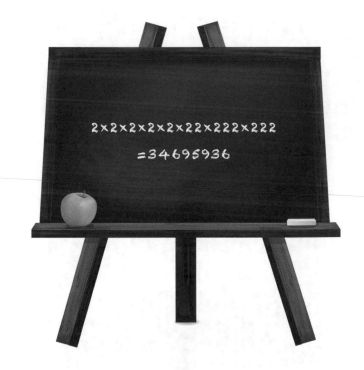

$$2 \times 2 \times 2 \times 2 \times 2 \times 22 \times 222 \times 222$$
$$= 34695936$$

36 聖誕禮物 1188　　　　　★★☆

叮叮噹，叮叮噹，鈴聲多響亮。

聖誕節一大早，聖誕老人早已把禮物送給了千千萬萬個小朋友了。其中，一張卡片上寫著這樣一道題目：

請你用 0～9 這十個數字，組成一道答案為 1188 的等式。

如果你能夠填寫出所有的答案來，你將獲得一份神祕的大獎。

娜莎打電話向艾果艾老師求援。艾果艾老師說：「是呀，靠湊數字法是可以填出一些答案，要想求出所有的算式，思考一定要有條理。想想看，哪兩個數字可以出現在百位，它們的和又會往千位上進 1。而十位與個位的數字又要符合答案。」

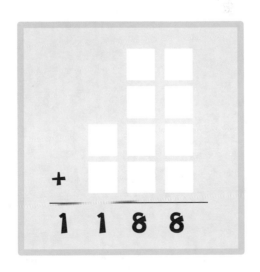

36 聖誕禮物 1188 答案

百位上填 1 和 9：

$$102 + 934 + 65 + 87 = 1188$$

$$102 + 943 + 56 + 87 = 1188$$

$$102 + 943 + 65 + 78 = 1188$$

$$103 + 924 + 75 + 86 = 1188$$

$$120 + 934 + 56 + 78 = 1188$$

$$120 + 935 + 46 + 87 = 1188$$

$$120 + 943 + 57 + 68 = 1188$$

百位上填 2 和 8：

$$201 + 834 + 56 + 97 = 1188$$

$$201 + 843 + 65 + 79 = 1188$$

$$203 + 814 + 75 + 96 = 1188$$

$$210 + 834 + 65 + 79 = 1188$$

$$210 + 835 + 46 + 97 = 1188$$

$$210 + 843 + 56 + 79 = 1188$$

$$250 + 761 + 83 + 94 = 1188$$

百位上填 3 和 7：

$$301 + 724 + 65 + 98 = 1188$$
$$301 + 742 + 56 + 89 = 1188$$
$$310 + 724 + 56 + 98 = 1188$$
$$310 + 724 + 65 + 89 = 1188$$
$$320 + 741 + 58 + 69 = 1188$$
$$340 + 671 + 82 + 95 = 1188$$

百位上填 4 和 6：

$$401 + 623 + 75 + 89 = 1188$$
$$401 + 632 + 57 + 98 = 1188$$
$$402 + 613 + 75 + 98 = 1188$$
$$405 + 716 + 28 + 39 = 1188$$
$$410 + 623 + 57 + 98 = 1188$$
$$410 + 632 + 57 + 89 = 1188$$
$$420 + 631 + 58 + 79 = 1188$$

百位上填 5 和 6：

$$504 + 617 + 28 + 39 = 1188$$

排除相同數位上的數字交換位置的，共有以上 28 個算式。

六、神機妙算

37 ▶ 十三連環　　　　　　　　　　　　　　　★☆☆

請在空格內填入 1～12 各數，使每條直線上 3 個不同顏色的圓環，裡面的數之和都相等，每種顏色的圓環，裡面的 13 個數之和也都能夠相等。

你能完成嗎？

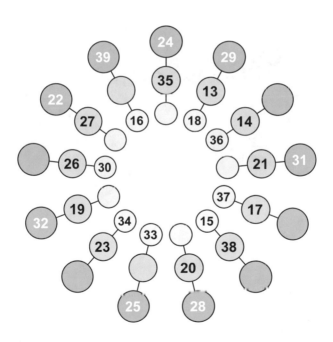

37 十三連環 答案

由給出的 29 ＋ 13 ＋ 18 得知，每條直線上 3 個不同顏色的圓環，
裡面的數之和皆為 60。發現到關鍵處後，就可以很快填寫出答
案了，每種顏色的圓環，裡面的 13 個數之和皆為 260。

38▶ 十五連環　　　　★☆☆

請在空格內填入 1～14 各數，使每條直線上 3 個不同顏色的圓環，裡面的數之和都相等，每種顏色的圓環，裡面的 15 個數之和皆為 345。

你能完成嗎？

38▸ 十五連環 答案

由給出的 37 ＋ 17 ＋ 15 得知，每條直線上 3 個不同顏色的圓環，
裡面的數之和皆為 69。發現到關鍵處後，就可以很快填寫出答
案了。

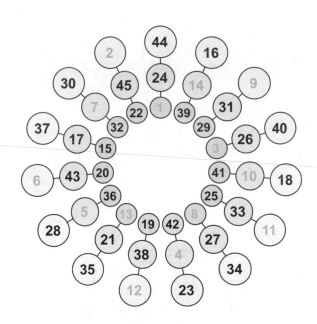

39▶ 十全十美 ★★☆

我們利用國字數字，玩一個類似數獨的遊戲。

請將適當的國字數字分別填入空格，使每直行、橫列的 10 個數
分別出現 10 個不同的國字數字。

你能完成嗎？

一	二	三	五	四	六	七	八	九	十
六									七
七		五	六	三	十	一	二		九
八		九					一		六
九		二		六	八		三		五
十		八		二	七		六		一
二		六					十		四
三		一	七	十	四	五	九		八
五									三
四	五	十	八	一	九	三	七	六	二

39▶ 十全十美 答案

一	二	三	五	四	六	七	八	九	十
六	三	四	二	九	一	十	五	八	七
七	八	五	六	三	十	一	二	四	九
八	十	九	四	七	五	二	一	三	六
九	七	二	十	六	八	四	三	一	五
十	四	八	三	二	七	九	六	五	一
二	一	六	九	五	三	八	十	七	四
三	六	一	七	十	四	五	九	二	八
五	九	七	一	八	二	六	四	十	三
四	五	十	八	一	九	三	七	六	二

40▶ 十全算式遊戲　　　★★☆

每道算式內填入 1、3、4、5、6、8、9 各數，使每道等式成立。
完成後，每道算式中不出現重複數字（即 0～9 各數只出現一
次）。

你能完成嗎？

40 十全算式遊戲 答案

排除了相同數位上的數字的交換，共有以下基本答案。

$$541+83+96=720$$
$$613+48+59=720$$
$$846-31-95=720$$
$$819-34-65=720$$
$$819-43-56=720$$
$$864-51-93=720$$

七、天才遊戲

41▶ 五朵雞冠花　　　　　　　　　　★☆☆

請你觀察一下圖中的這個長方形，上面有 5 朵美麗的雞冠花。請你想辦法將這個長方形剪成面積相等、形狀相同的 5 個小長方形，使每個小長方形上各有一朵雞冠花。

試試看，你能完成嗎？

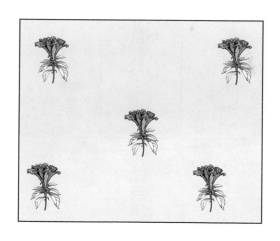

41 五朵雞冠花 答案

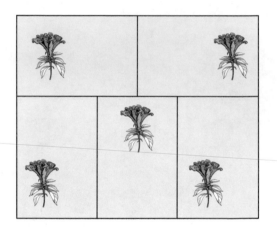

42 五彩斑斕 ★☆☆

懂得色彩知識的朋友一定知道，紅、黃、藍是三原色。用這三種顏色可以調出除黑、白、紫羅蘭外的所有顏色。最基本的就是紅＋黃＝橙，紅＋藍＝紫，黃＋藍＝綠，然後你再用調出來的紫、橙、綠互相調色，又能調出其他顏色。

下面算式中，「紅黃藍白黑」各表示一個不同的數字，它們構成的五位數恰好都是完全平方數。

你知道它們各代表多少嗎？

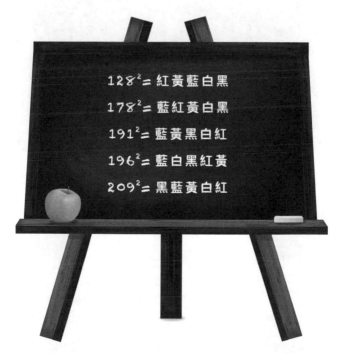

$$128^2 = 紅黃藍白黑$$
$$178^2 = 藍紅黃白黑$$
$$191^2 = 藍黃黑白紅$$
$$196^2 = 藍白黑紅黃$$
$$209^2 = 黑藍黃白紅$$

42 五彩斑斕 答案

「紅、黃、藍、白、黑」分別表示 1、6、3、8、4。

這道題並沒有太多的麻煩,只需要你仔細算一下即可。

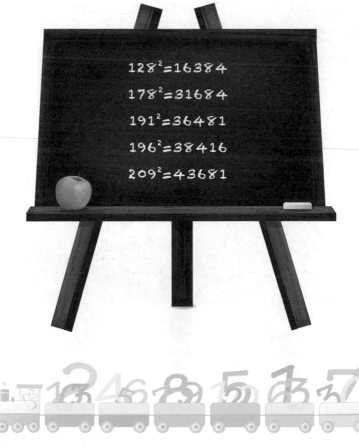

$$128^2=16384$$
$$178^2=31684$$
$$191^2=36481$$
$$196^2=38416$$
$$209^2=43681$$

43▶ 五環填數　　　　　　　　　　★☆☆

請在每個小圓圈內填入 2、3、4、5，使每個大圓環上的 3 個數
之和皆為 14。

你能完成嗎？

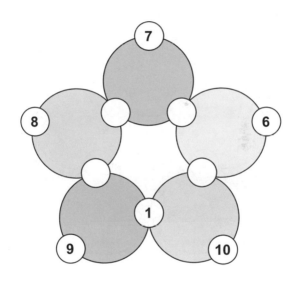

43 ▶ 五環填數 答案

題目給定一個關鍵的數 1，知道它的位置，我們就可以很快找到答案。

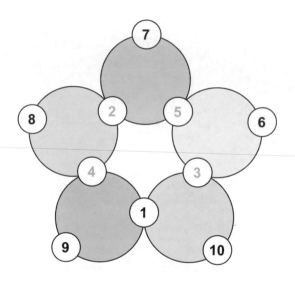

44▶ 五環數陣　　　　　　　　　★☆☆

這是一個由 1～10 組成的一個五環相連圖，請在空格內填上數，

使每個圓環上的 3 個數之和皆為 19。

你能完成嗎？

44 五環數陣 答案

由題目要求「每個圓環上的 3 個數之和皆為 19」可知，含有 10
和 1 的圓環，其空格內是 $19 - 10 - 1 = 8$，含有 10 和 2 的圓環，
其空格內是 $19 - 10 - 2 = 7$，知道了 7 和 3，那麼另一個空格即
為 9，知道了 9 和 4，那麼另一個數就是 6，知道了 8 和 6，最後
的那個數 5 就非常好填了。

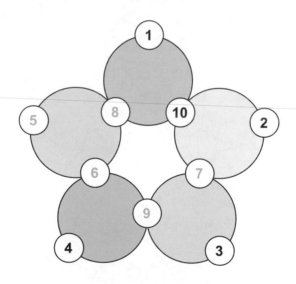

45 塗色遊戲 ★☆☆

這是由 48 個小正方形組成的圖形。請你用三種顏色將其餘小正方形塗上色，要求塗出 3 組與圖中範例相同的圖形。

你能完成嗎？

45 塗色遊戲 答案

46▶ 五邊形填數　　　★★☆

請在圓圈內填入 1～10 各數，使每條直線（共 5 條）上的 5 個數，
及五邊形（共 5 個）頂點上的 5 個數之和皆為 65。

你能完成嗎？

提示：18 上面的空格內填 10。

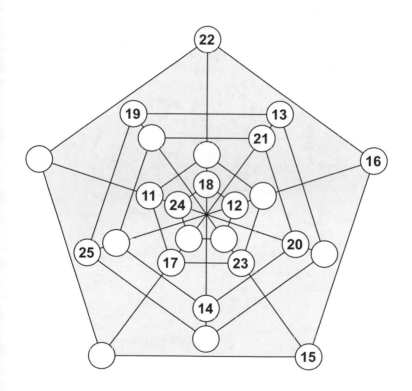

越玩越聰明的 數學遊戲 6

46 五邊形填數 答案

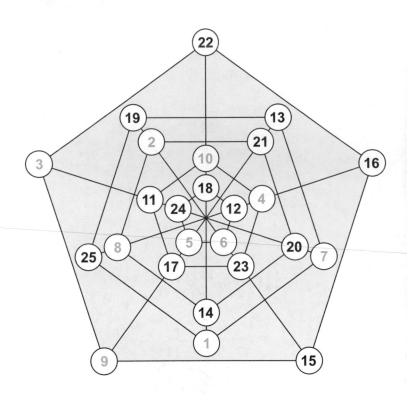

106

47 五環趣排 ★★☆

有這樣一種遊戲——幻環。它將數與形巧妙結為一體，使數字與圓環十分巧妙地配合起來，讓人品味出數學的奇妙之美、和諧之美。例如，在五個圓環交叉所形成的 15 個位置上，填入連續自然數 1～15，使每個圓環上的數之和都能夠相等。下面是和 38～43 的六種不同的趣味排列。想想看，你能排列出一種和為 44 的趣味幻環嗎？

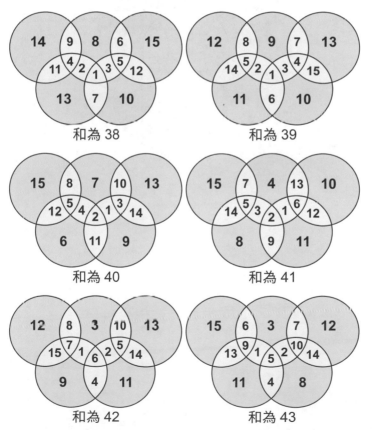

和為 38　　和為 39

和為 40　　和為 41

和為 42　　和為 43

47 五環趣排 答案

答案不含有左右對稱交換的有 9 種，這裡僅舉一例。

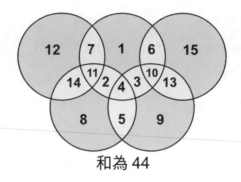

和為 44

48 ▶ 田填數獨之 I ★★☆

請在空格內填入數字，使每個粗線圍繞的九宮格及每直行、橫列均出現 1、2、3、4、5、6、7、8、9 各一次，更有趣的是，每一個綠色的九宮格內也不出現重複的數。

1	2	3	4	5	6	7	8	9
7				3				5
4				1				2
9				8				6
8	5	6	1	7	4	9	2	3
3				9				1
5				2				7
6				4				8
2	8	7	9	6	3	1	5	4

48 田填數獨之 1 答案

1	2	3	4	5	6	7	8	9
7	6	8	2	3	9	4	1	5
4	9	5	7	1	8	3	6	2
9	4	1	3	8	2	5	7	6
8	5	6	1	7	4	9	2	3
3	7	2	6	9	5	8	4	1
5	3	4	8	2	1	6	9	7
6	1	9	5	4	7	2	3	8
2	8	7	9	6	3	1	5	4

49▶ 田填數獨之 2 ★★☆

請在空格內填入數字，使每個粗線圍繞的九宮格及每直行、橫列
均出現 1、2、3、4、5、6、7、8、9，更有趣的是，每一個綠色
的九宮格內也不出現重複的數。

8	6	5	3	9	1	7	2	4
1				7				5
9				6				3
4			1	2	3			8
7	1	8	4	5	6	3	9	2
2			7	8	9			6
3				1				7
5				4				9
6	2	7	9	3	5	4	8	1

49 田填數獨之 2 答案

8	6	5	3	9	1	7	2	4
1	3	2	8	7	4	9	6	5
9	7	4	5	6	2	8	1	3
4	9	6	1	2	3	5	7	8
7	1	8	4	5	6	3	9	2
2	5	3	7	8	9	1	4	6
3	4	9	6	1	8	2	5	7
5	8	1	2	4	7	6	3	9
6	2	7	9	3	5	4	8	1

50▶ 田填數獨之 3　　　　★★☆

圖中有 4 個塗有顏色的九宮格，每個九宮格內均出現數字 1～9
各一次。請在空格內填入數字，使每個粗線圍起的九宮格及每直
行、橫列均出現 1、2、3、4、5、6、7、8、9。

	1	2	3		8	5	6	
	4	5	6		7	1	9	
	7	8	9		4	3	2	
	6	4	1		3	8	5	
	5	7	8		9	2	1	
	9	3	2		6	4	7	

50 ▶ 田填數獨之 3 答案

9	8	6	4	5	1	7	3	2
7	1	2	3	9	8	5	6	4
3	4	5	6	2	7	1	9	8
5	7	8	9	6	4	3	2	1
1	3	9	5	8	2	6	4	7
2	6	4	1	7	3	8	5	9
4	5	7	8	3	9	2	1	6
8	9	3	2	1	6	4	7	5
6	2	1	7	4	5	9	8	3

八、五星填數

請在空格內填入適當的數，使每條線上的 4 個數之和皆為 24。
你能完成嗎？

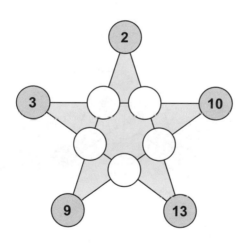

51 五角星填數之 1 答案

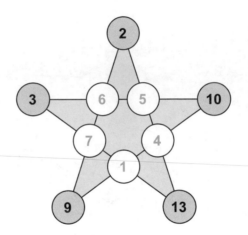

52 五角星填數之 2 ★☆☆

請在空格內填入適當的數，使每條線上的 4 個數之和皆為 24。

你能完成嗎？

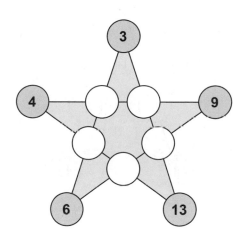

52 五角星填數之 2 答案

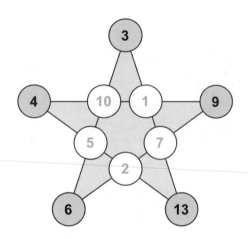

53 五角星填數之 3 ★☆☆

請在空格內填入適當的數，使每條線上的 4 個數之和皆為 24。

你能完成嗎？

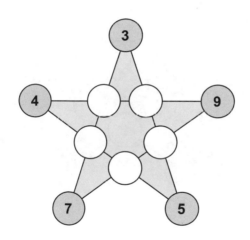

53 五角星填數之 3 答案

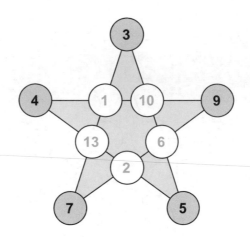

54 五角星填數之 4 ★☆☆

請在空格內填入適當的數，使每條線上的 4 個數之和皆為 24。
你能完成嗎？

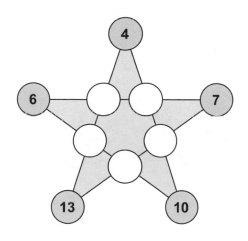

54 五角星填數之4 答案

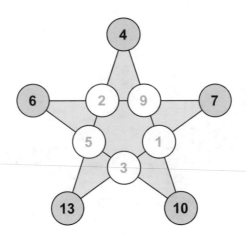

55 五角星填數之 5 ★☆☆

請在空格內填入適當的數，使每條線上的 4 個數之和皆為 24。
你能完成嗎？

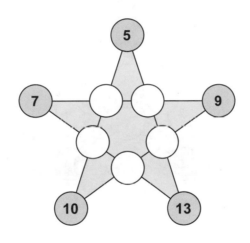

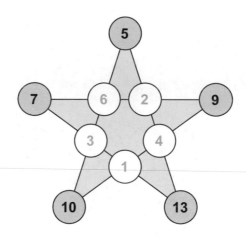

56 ▶ 五角星填數之 6　　　　★☆☆

請在空格內填入適當的數，使每條線上的 4 個數之和皆為 24。
你能完成嗎？

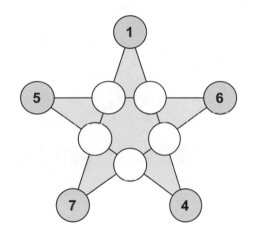

56▶ 五角星填數之6 答案

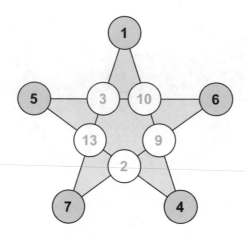

57 五角星填數之ㄅ ★☆☆

請在空格內填入適當的數,使每條線上的 4 個數之和皆為 24。

你能完成嗎?

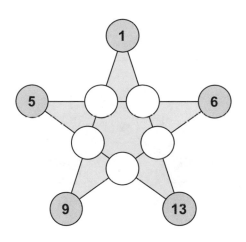

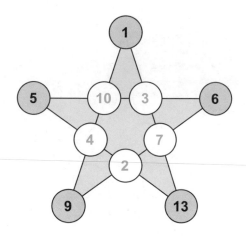

58▶ 五角星填數之 8　　　　　　　　★☆☆

請在空格內填入適當的數，使每條線上的 4 個數之和皆為 24。
你能完成嗎？

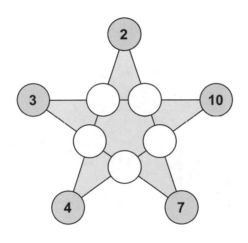

58▶ 五角星填數之 8 （答案）

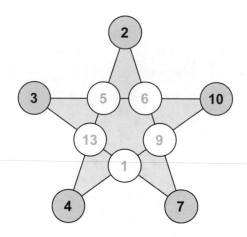

59▸ 趣得 16 ★★☆

請將 1、2、3、4、5、6 填入空格處，使每個圓環上的數之和皆為 16。

試一試，你能完成嗎？

59▶ 趣得 16 答案

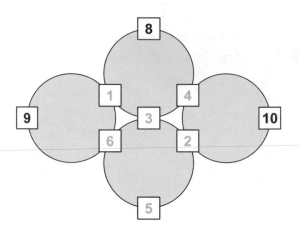

60 ▶ 三環填十數之 I ★★☆

請將 1～10（部分數已填）分別填入下面圖中的空格內，使每個圓環上的數之和皆為 24。

你來試一試，能找出答案嗎？

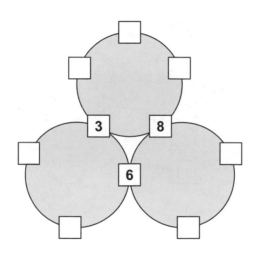

60 ▶ 三環填十數之 1 答案

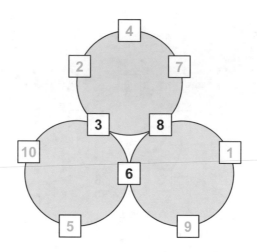

61 三環填十數之 2　　　★★☆

請將 1～10（部分數已填）分別填入下面圖中的空格內，使每個

圓環上的數之和皆為 23。

你來試一試，能找出答案嗎？

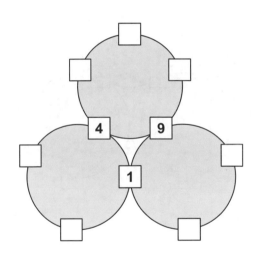

61 ▶ 三環填十數之 2 答案

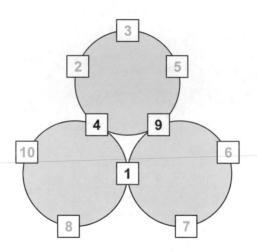

畢達哥拉斯的復仇

Arturo Sangalli　著

蔡聰明　譯

由偵探小說的方式呈現，將畢氏學派思想融入書中，
信徒深信著教主畢達哥拉斯已經轉世，誰會是教主今
世的化身呢？誰又能擁有教主的智慧結晶呢？一場
「轉世之說」的詭譎戰火即將開始…

三民網路書店 會員

獨享好康
大放送

 憑通關密碼　　通關密碼：A8924

登入就送**100**元**e-coupon**。(使用方式請參閱三民網路書店之公告)

 生日快樂

生日當月送購書禮金**200**元。(使用方式請參閱三民網路書店之公告)

 好康多多

購書享**3%～6%**紅利積點。消費滿**350**元超商取書免運費。電子報通知優惠及新書訊息。

書種最齊全
服務最迅速

超過百萬種繁、簡體書、
原文書 **5** 折起

三民網路書店 www.sanmin.com.tw